NOUVEAU REPERTOIRE DRAMATIQUE.

L'ART
DE NE PAS MONTER SA GARDE,
Vaudeville en un acte.

PRIX : 3 SOUS.

MARCHANT, ÉDITEUR,
Boulevard Saint-Martin, 12.

1837.

L'ART
DE NE PAS MONTER SA GARDE,

VAUDEVILLE EN UN ACTE,

Par MM. BARTHÉLEMY ET LHÉRIE,

Représenté pour la première fois, à Paris, sur le théâtre des Variétés, le 10 décembre 1832.

PARIS,
MARCHANT, ÉDITEUR,
Boulevart St-Martin, 12.
—
1837.

Personnages. *Acteurs.*

M. VINCENT, épicier et sergent-
 major dans la garde nationale, MM. Cazot.
SYMPHORIEN, premier garçon
 épicier chez M. Vincent, Dubourjal.
ANATOLE, commis en nouveau-
 tés, Astruc.
VICTOR, artiste dramatique, Lhérie.
UN COMMISSAIRE DE POLICE, Charlet.
HENRIETTE, jeune modiste, cou-
 sine d'Anatole, M^{lle} Jolivet.
Deux Gardes municipaux.
Un portier.
Un Ramoneur.

La scène se passe à Paris, dans la maison de M. Vincent.

Imprimerie de V^e Dondey-Dupré, rue St-Louis, 46.

L'ART
DE NE PAS MONTER SA GARDE,
VAUDEVILLE EN UN ACTE.

Le théâtre représente une mansarde ; à droite, une croisée, une malle ; à gauche, un cabinet, une petite table à ouvrage, sur laquelle on aperçoit du fil, des aiguilles, des fleurs artificielles et une tête à poupée coiffée d'un chapeau de femme. Dans le fond, à côté de la porte d'entrée, une cheminée ornée d'un miroir ; un grand portrait de famille, plusieurs chaises.

SCÈNE I.
HENRIETTE, ANATOLE, *entrant.*

HENRIETTE, *assise auprès d'une petite table, occupée à travailler.*

Tiens ! c'est vous, mon cousin... Vous le voyez, je suis bientôt prête... Je viens de terminer le chapeau que M^{me} Vincent m'a donné à arranger.

ANATOLE.

Ouf ! je suis tout essoufflé ! comme le cœur me bat !.. ça me fait toujours cet effet-là quand je suis auprès de vous, et que j'ai monté vos cinq étages.

HENRIETTE.

Eh bien ! m'apportez-vous mon billet ?

ANATOLE.

Le voici : avec ça, vous serez placée au Champ-de-Mars, dans une tribune réservée.

HENRIETTE.

C'est gentil, une revue de la garde nationale... Comme je vais m'amuser !

ANATOLE.

Dimanche prochain vous vous amuserez bien davantage. On m'a promis des billets pour les Catacombes... J'ai des amis qui m'en procurent pour tous les genres de spectacle.

Air *du vaudeville du Porteur d'eau.*

J'en ai pour l'Opéra-Buffa,
C'est un théâtre que j'adore;
J'en ai pour le grand Opéra,
Et j'en ai pour la Chambre encore;
Là-d'dans on s'ennuie à mourir :
Ça m'a fait faire cette remarque,
Qu'on n'est pas tenté d'y r'venir,
Car tous ceux qu'on en voit sortir
Ne prennent pas de contre-marque. (*Bis.*)

Allons ! je cause là... et j'oublie que j'ai très-peu de temps à moi... il faut que je me rende à la légion... car vous ne savez pas?.. je suis dans la musique de la garde nationale... C'est mon colonel qui m'a fait nommer triangle solo... Comme cela, je ne passerai plus la nuit au corps-de-garde.

Air *des Frères de lait.*

De ma faction quand sonnait l'heur' fatale,
Je m' dépitais... mais pourtant, chaque fois,
Je me disais : La gard' nationale
Seule, chez nous, peut défendre les lois;
Et seule aussi put maintenir nos droits.
A cett' milice désormais qu'on se fie;
C'est notre avenir et notre sûreté;
Elle nous a sauvés de l'anarchie;
Elle saura sauver la liberté.

(*Parlé.*) A propos, vous ignorez ce qui m'arrive?

HENRIETTE.

Quoi donc?

ANATOLE.

On fait, en ce moment, le recensement pour la mobile... On est venu hier chez moi... on a pris mon nom, mon âge, ma taille... et, comme un imbécile, je suis dans la première catégorie... Il ne tient qu'à vous que je sois bientôt dans la seconde.

HENRIETTE.

Comment cela?

ANATOLE.

En m'épousant... Et, avant un an, je me fais fort d'être dans la troisième... Ce n'est pas que je sois mauvais Français... Si nous avions la guerre, je serais le premier à me mettre en route... pour acheter un homme.

LE PORTIER, *entrant*.

Mademoiselle Henriette, voici vos socques que je viens de nettoyer... Où faut-il mettre la cire et les brosses?

HENRIETTE.

Déposez tout cela dans ce cabinet.

LE PORTIER.

Ah! j'oubliais... voilà une lettre... c'est six sous. (Il entre dans le cabinet et en sort presque aussitôt.)

HENRIETTE.

Tiens! c'est l'écriture de mon père... (*Lisant.*) « Corbeil, 29 avril. Ma chère fille, comme tu le désires, je me rends à Paris... J'y serai presque en même temps que ma malle, que tu dois avoir reçue. » (*La désignant.*) La voici... « Adieu, ma chère Henriette. Ton père, Claude TAUPINAUD. » Ce bon papa! je pourrai donc l'embrasser!

ANATOLE.

Il arrive aujourd'hui?.. ça se trouve on ne peut mieux... je lui demanderai votre main.

HENRIETTE.

Ah ça! mon cousin, vous ne me parlez pas de mon consentement?

ANATOLE.

Ah! ma cousine, vous plaisantez... Est-ce que vous me préféreriez ce grand niais de Symphorien, premier garçon épicier chez M. Vincent, votre propriétaire... Votre père jugera entre nous deux... Nous verrons qui l'emportera, du commis en nouveautés, qui sait tourner un compliment et une épigramme, ou du garçon épicier, qui n'a jamais su tourner qu'un cornet de papier... Allons! sans adieu, ma cousine.

AIR : *Entendez-vous ? c'est le tambour.*

ENSEMBLE.

ANATOLE.

A la musiqu' de la légion,
J' cours répéter la *Marseillaise*;
On nous permet d'avoir, tout à notre aise,
Du patriotisme... en chanson.

HENRIETTE.

A la musiqu' de la légion,
Courez chanter la *Marseillaise*;
On vous permet d'avoir, tout à votre aise,
Du patriotisme en chanson.

(Anatole sort.)

SCÈNE II.

HENRIETTE, *un instant seule; puis* SYMPHORIEN.

HENRIETTE.

Il a beau faire, je ne serai jamais sa femme... car, en y réfléchissant bien, c'est Symphorien que j'aime... Il n'a pas l'esprit d'Anatole, c'est vrai... mais il m'adore; et un amour d'épicier... c'est solide.

SYMPHORIEN, *en garçon épicier, tenant deux pains de sucre sous son bras.*

Là ! j'en étais sûr... il sort encore d'ici... infidèle !

HENRIETTE.

Après qui en avez-vous donc, monsieur Symphorien?

SYMPHORIEN.

Est-ce là ce que vous m'aviez promis?.. Moi qui vous aime tant... moi qui vous apporte deux pains de sucre de betterave...

HENRIETTE.

Mais je ne comprends pas...

SYMPHORIEN.

Votre cousin vous en contait ici... et vous l'écoutiez... (*Il se croise les bras, les deux pains de sucre tombent par terre.*) Ne faites pas attention.

(*Il les ramasse.*)

HENRIETTE.

Eh bien! oui; c'était Anatole... je ne peux pas non plus chasser mon cousin lorsqu'il vient me voir...

SYMPHORIEN.

C'est égal : si vous avez quelque amitié pour moi, vous ne le reverrez plus... Pourquoi fait-il tant ses embarras avec moi?.. est-ce parce qu'il est triangle?.. Il ignore donc que mon bourgeois m'a fait recevoir *chapeau chinois?*

HENRIETTE.

Vous savez, monsieur Symphorien, que j'apprécie toutes vos bonnes qualités, et que, dès que mon père sera arrivé, je parlerai pour vous.

SYMPHORIEN.

Vous ferez bien, mademoiselle... parce que, moi, je vous aime véritablement... c'est au point que j'en perds la tête... je réponds tout de travers aux pratiques... « Garçon, un quarteron de raisiné? » je sers

une livre de moutarde... « Monsieur, pour quatre » sous de pruneaux ? » je donne huit sous de cornichons... Il faut que tout ça finisse... J'ai écrit à votre père pour avoir son consentement, et j'attends sa réponse...

HENRIETTE.

Vous le verrez avant peu.

SYMPHORIEN.

Eh bien ! tant mieux !... oh ! je n'aurai pas peur de lui... il me fait l'effet d'un brave homme, (*montrant le portrait qui est au fond*) si j'en juge par ce portrait... Bonne tête de beau-père !.. il ne me refusera pas... d'autant plus, mademoiselle, que M. Vincent, mon patron, m'a promis, dans quelque temps, de m'intéresser dans son commerce.

HENRIETTE.

Il m'amuse, moi, M. Vincent... il est si drôle, quand il parle garde nationale.

SYMPHORIEN.

Ah ! il est dans les zélés... c'est un sergent-major modèle... Depuis ce matin, il ne sait plus où donner de la tête : c'est jour de grande revue... Il faut voir comme il tourmente sa domestique pour son costume militaire... Mais, j'y pense... je dois aller m'habiller aussi... car il est bientôt l'heure de partir.

AIR : *Tout le long de la rivière.*

Il faut nous voir, dispos et gais,
Noblement passer sur les quais ;
Comme aux beaux jours de notre histoire,
Nous jouons des airs de victoire...
La gloire brille sur nos fronts ;
Il semble, à l'air que nous avons,
Que nous allons vaincre l'Europe entière,
Tout le long, le long, le long de la rivière.

(*Parlé.*) Adieu, mademoiselle Henriette !

HENRIETTE.

Au revoir, monsieur Symphorien.

SCÈNE III.

Les Mêmes, VINCENT, *en robe de chambre et en bonnet de police.*

VINCENT, *à Symphorien.*

C'est donc ainsi que vous êtes en grande tenue?

SYMPHORIEN, *avec embarras.*

Monsieur Vincent, c'est que...

VINCENT.

Symphorien, vous négligez le service pour vous livrer à des actes frivoles. Vous devriez être déjà sous le *chapeau chinois*... (*A Henriette.*) Bonjour, mademoiselle Henriette, votre santé va-t-elle toujours bien?... et votre cheminée fume-t-elle toujours?... J'ai fait venir ce matin un Savoyard pour ramoner toutes les cheminées de la maison, et la vôtre particulièrement...

HENRIETTE.

Merci de l'attention.

VINCENT.

Tel que vous me voyez, je suis furieux! ma bonne fait mal mes habits, elle bat maladroitement mon uniforme avec sa baguette, elle détériore tous mes boutons, elle m'a aplati la *liberté*, et elle m'a coupé l'*ordre public* en deux... A propos, mademoiselle Henriette, le chapeau de ma femme est-il prêt?

HENRIETTE.

Oui, monsieur, le voilà!

VINCENT, *prenant le chapeau.*

Très-bien! Cette chère amie! elle a loué une fenêtre à Chaillot, pour me voir défiler sur le pont d'Iéna avec mon fils.

SYMPHORIEN.

Dites-moi, monsieur, votre petit marmot est-en

L'art. 2

contravention; vous le déguisez en artilleur, et les canonniers ont été licenciés...

VINCENT.

Eh quoi! cet enfant porterait-il ombrage au gouvernement? Je veux qu'il ait ses goûts militaires. Ma compagnie aujourd'hui sera au grand complet. (*Regardant sa liste.*) Nous aurons très-peu d'absens, excepté (*lisant*) « le sieur Morer », sa fille fait ses dents.

SYMPHORIEN.

Elle n'en fait jamais d'autres.

VINCENT.

Ce n'est pas sa faute. « Le sieur Pichon », sa femme est en mal d'enfant, ce n'est pas sa faute. A la bonne heure! voilà des excuses légitimes. Qu'est-ce que nous demandons, nous autres? des excuses... Quant au sieur Victor, artiste dramatique, c'est une autre affaire : il a refusé jusqu'à présent de faire son service ; il a été condamné à quinze jours de prison. Le commissaire doit procéder à son arrestation ce matin même. (*Avec joie.*) J'aurai donc la satisfaction de le savoir locataire de l'hôtel Bazancourt! Il a bien tort de faire le récalcitrant; car, après le bonheur de payer ses contributions, je ne connais pas de plus grand plaisir que celui de monter la garde.

AIR : *Flon! flon!*

Quand l'tambour nous appelle,
Il faut de grand matin,
Qu'il vente ou bien qu'il grêle,
Quitter le traversin.
 Flon! flon!
La tâch' n'est pas finie :
Au Carrousel encor,

On défile, à la pluie,
Devant l'état-major...
 Flon! flon!
Au corps-de-garde on veille,
On perd à l'écarté;
On patrouille... on sommeille
Sur un mat'las crotté.

Qu'est-ce que ça fait donc, ça?.. A la guerre comme à la guerre!... et...
 Flon! flon!

Vous voyez, mademoiselle Henriette, les soucis que me donne mon grade de sergent-major. Je pourrais m'écrier, comme Agamemnon dans *Iphigénie*:
« Le chasseur, satisfait de son humble fortune,
» Libre du joug superbe où je suis attaché,
» Vit sous l'obscur shako où la loi du 22 mars 1831
» l'a caché!.. »

Symphorien, garde à vous!.. par file à droite... droite... Pas accéléré... Ne me marchez pas sur les talons.

SYMPHORIEN.

N'ayez pas peur, monsieur, j'emboîte le pas.
 (Il sort avec Vincent.)

SCÈNE IV.
HENRIETTE, *seule*.

Est-il amusant, ce monsieur Vincent!.. Mais quel est ce bruit que j'entends dans la rue? Que c'est ennuyeux! je ne peux rien voir d'ici; ma fenêtre donne sur la cour. (*Une voix de femme derrière la coulisse.*) « Mademoiselle Henriette, venez donc,
» il y a du tapage dans le quartier... Un commissaire,
» avec des gardes municipaux... » Ah! c'est M^{lle} Victoire, la bonne du second, qui m'appelle. Allons vite! de sa fenêtre, je pourrai tout voir.

 (Elle sort vivement en fermant sa porte.)

SCÈNE V.

VICTOR, *seul.*

(Il paraît à la croisée, l'ouvre et entre ; il est en désordre.)

Ouf ! je n'en puis plus... j'ai monté quatre à quatre les escaliers jusqu'au cinquième... j'ai couru sur les gouttières... j'ai aperçu cette mansarde... et me voilà ! Je l'ai échappé belle.... Comment diable ont-ils découvert ma retraite ?... Heureusement ils me font monter par honnêteté le premier dans le fiacre... Moi, j'ouvre l'autre portière, et je file. Le commissaire et ses deux gardes municipaux se mettent à ma poursuite... je vois une porte cochère ouverte, j'entre et je grimpe... Ah ça ! mais où suis-je ? (*Il regarde autour de lui.*) Du fil, des aiguilles... des fleurs artificielles... tous les insignes de la couture... un cabinet avec des vêtemens de femme... (*Prenant une adresse sur la table.*) Des adresses !... (*Lisant.*) « Mademoiselle Henriette, modiste, enceinte du Panthéon... n° 23, fait des chapeaux de femme et tout ce qui concerne son état. » Je suis chez une grisette... cela me rassure. La grisette a le cœur tendre et l'âme éminemment française !... Une malle ? (*L'ouvrant.*) Des habits d'homme ! un portrait !... Oh ! l'excellente caricature !... c'est sans doute le mari de la modiste, ou quelque chose comme ça... Ma foi, au petit bonheur ! moi, d'abord, je ne veux pas être de la garde nationale. Je suis acteur ; passer la nuit au corps-de-garde, ça m'enroue... le lendemain je chante faux, et le public me siffle. Jusqu'à présent j'ai su, par un adroit stratagème, m'affranchir de toutes ces corvées... et rien n'est plus simple. On m'envoie un billet de garde... je n'y vais pas... on me condamne à la réprimande... je n'en tiens pas compte... Vient la garde disciplinaire... je

la laisse passer... Vingt-quatre heures de prison... je ne m'y rend pas... quarante-huit heures... nouveau refus de ma part... quinze jours de détention... alors je change de logement... Je me tiens caché jusqu'au 1er mai, fête du roi. Ce jour-là paraît une ordonnance : « Amnistie pleine et entière pour tous les dé- » lits de la garde nationale. » J'agis de même jusqu'à la fête du roi suivante, et de mai en mai j'arrive à mes cinquante-cinq ans, sans avoir fait une seule faction... Mais que se passe-t-il dans la cour? (*Il regarde par le croisée,*) Eh parbleu! c'est mon commissaire et ses gardes municipaux... Ils m'ont sans doute vu entrer dans cette maison... ils vont faire partout des perquisitions... je suis perdu!... Oh! mon art, viens à mon aide!.. les habits qui sont dans cette malle vont me servir. (*Tout en s'habillant.*) Mettons cette robe de chambre... ces pantoufles... ce foulard sur ma tête... prenons l'air, le maintien et les manières d'un ci-devant jeune homme... C'est charmant! je vais ressembler à ce portrait.]

LE COMMISSAIRE, *en dehors.*

Dupoignet, ne voyez-vous rien venir?

DUPOIGNET, *en dehors.*

Monsieur le commissaire, je vois... que je ne vois rien...

LE COMMISSAIRE.

Regardez toujours... visitez toutes les chambres du corridor. Qu'y a-t-il dans la première?

DUPOIGNET.

Une blanchisseuse qui étend son linge.

LE COMMISSAIRE.

Et dans la seconde?

DUPOIGNET.

Je n'aperçois que des lapins...

VICTOR, *placé devant la glace qui est sur la cheminée, occupé à se grimer.*

Dieu! que la justice est bavarde!

LE COMMISSAIRE, *frappant à la porte.*

Ouvrez, au nom de la loi!..

VICTOR, *à part.*

La loi!.. la loi peut bien attendre un peu.

LE COMMISSAIRE.

Je vais faire enfoncer la porte.

VICTOR.

Tu n'enfonceras rien du tout.

CHOEUR.

LE COMMISSAIRE *et* LES GARDES MUNICIPAUX.

AIR *de Fernand-Cortez.*

Allons, on vous attend,
Il faut à la justice
Que chacun obéisse :
Répondez à l'instant.

LE COMMISSAIRE.

Voyons! répondez-moi :
Que personne ne sorte ;
Ouvrez, ouvrez la porte,
Vite, au nom de la loi!

REPRISE.

Allons, on vous attend, etc.

VICTOR, *parfaitement ressemblant au portrait.*

On y va!.. on y va!.. (*Ouvrant la porte.*) Donnez-vous la peine d'entrer, messieurs.

SCÈNE VI.

VICTOR, *en vieux*, LE COMMISSAIRE, DEUX GARDES MUNICIPAUX.

VICTOR.

Qu'y a-t-il pour votre service?

LE COMMISSAIRE.

Excusez-nous, monsieur, si nous vous dérangeons...

Un réfractaire de la garde nationale s'est réfugié dans cette maison...

VICTOR.

Un citoyen qui ne veut pas monter la garde, qui refuse de sacrifier un jour et une nuit et d'attraper une courbature pour le bien public... voilà un drôle de corps... passez-moi le mot...

LE COMMISSAIRE.

Le portier m'a donné la liste de tous les locataires... Il ne me reste plus qu'à visiter ce corridor... Je suis bien ici chez M^{lle} Henriette ?

VICTOR.

Vous y êtes, on ne peut pas plus.

LE COMMISSAIRE.

Mais vous, monsieur, que je trouve dans cette mansarde, qui êtes-vous ?

VICTOR.

Vous ne devinez pas ?

LE COMMISSAIRE.

Seriez-vous son père ?

VICTOR.

Au contraire.

LE COMMISSAIRE.

Vous ne pouvez être son mari ?

VICTOR.

A peu près... passez-moi le mot...

LE COMMISSAIRE.

Je comprends...

VICTOR, *à part.*

Pauvre petite ! je la compromets. (*Haut.*) C'est une aventure assez piquante que je me plais à raconter... Quant à moi, il est inutile de vous dire que je suis un ancien fournisseur de l'armée de Sambre-et-Meuse... Mon nom, permettez-moi de le taire... je ne me fais connaître dans le monde galant que

sous celui du petit Alphonse... Je possède une fortune qui date des victoires de la république... passez-moi le mot.

LE COMMISSAIRE.

Il ne s'agit pas de cela... revenons au sujet de notre visite.

VICTOR.

Cela y conduit naturellement... Il est inutile de vous dire que j'avais beaucoup de bagages... et que j'en perdis une partie au passage du Pô.., passez-moi le mot...

LE COMMISSAIRE, *à part*.

Nous avons affaire à un terrible bavard...

VICTOR.

Il est inutile de vous dire qu'il m'en reste encore assez pour faire le bonheur de la plus belle moitié du genre humain... La grisette, voilà ce que j'aime...

LE COMMISSAIRE, *impatienté*.

Monsieur, je vous en prie, arrivons au fait.

VICTOR.

Il est inutile de vous dire que dimanche dernier j'étais à la Gaîté... Je préfère ce théâtre au grand Opéra... Au parterre on se trouve au milieu de gentilles grisettes, avec lesquelles on peut se livrer à tous les genres de conversation... J'avais devant moi une jeune personne charmante, que la pièce du *Testament de la pauvre femme* faisait fondre en larmes... C'était le moment où Marty donne sa bénédiction quotidienne... Elle cherche dans son sac son mouchoir absent... je lui en présente un qui était tout blanc... Dans l'entr'acte, la conversation s'engage, et à la sortie du spectacle, je lui offre mon bras, qu'elle accepte en rougissant...C'était la jeune Henriette...

LE COMMISSAIRE.

Peu nous importe! nous sommes venus pour apprendre...

VICTOR.

Il est inutile de vous dire qu'arrivé ici, je me déclarai son chevalier... voilà comment je me trouve chez elle.

LE COMMISSAIRE.

Vous pouviez le dire en deux mots et nous faire savoir si vous n'avez pas vu passer quelqu'un dans ce corridor...

VICTOR.

Si fait... Tout-à-l'heure j'ouvre ma porte... Au même instant j'entends grimper dans l'escalier, et quelque chose se jette avec impétuosité dans mes jambes...

LE COMMISSAIRE.

Ce doit être lui?

VICTOR.

Qui, lui?

LE COMMISSAIRE.

Le jeune homme que nous cherchons.

VICTOR.

Non, c'était le chien de la portière, qui courait après mon chat.

LE COMMISSAIRE.

Ah! c'est trop fort... Messieurs, retirons-nous... il n'y a rien à attendre de ce vieux bavard.

VICTOR.

Monsieur le commissaire, à l'avantage de vous revoir... Vous me faites l'effet d'un galant homme... passez-moi le mot.

(Le commissaire sort avec les deux gardes municipaux.)

SCÈNE VII.

VICTOR, *un instant seul; ensuite* ANATOLE, *en costume de garde national.*

VICTOR.

Décidément l'autorité n'a pas eu bon nez cette fois... Enfoncé l'hôtel des haricots!

(Il saute de joie.)

ANATOLE, *entrant après l'avoir examiné.*

Oui, c'est lui!.. je le reconnais. (*Courant l'embrasser.*) Bonjour, mon cher oncle!..

VICTOR.

Eh! bonjour, mon neveu! (*A part.*) Qu'est-ce que c'est que celui-là?

ANATOLE.

Y a-t-il long-temps que je vous ai vu!

VICTOR, *à part.*

Il y a bien plus long-temps encore, moi!

ANATOLE.

Je vous trouve un peu changé... c'est égal!.. puisque vous voilà, parlons d'affaires de famille... Autrefois vous m'avez promis la main de ma cousine Henriette, si je changeais de conduite... Me l'accordez-vous?..

VICTOR.

Certainement; je n'y vois pas d'obstacles...

ANATOLE.

Ah! mon bon oncle... combien je vous devrai!..

VICTOR.

Va, tu ne me dois pas grand chose.

ANATOLE.

Pourquoi votre fille n'est-elle pas là pour partager mon bonheur... mais...

Air : *Je loge au quatrième étage.*

On monte, je l'entends... c'est elle...
Nous serons bientôt près de vous;

De lui donner cette nouvelle
Mon cœur amoureux est jaloux ;
Quel heureux avenir pour nous !
Vous êtes un Dieu tutélaire,
Descendu pour nous ici-bas...
Un oncle comme on n'en voit guère...
Un oncle comme on n'en voit pas.

VICTOR, *à part.*

Que le diable emporte mon neveu !.. Allons, me voilà une famille sur les bras... et ma fille qui va venir... elle verra bien si je suis son père. O nature ! tu me jettes dans un grand embarras ! Les voici !.. je les entends... où me cacher ?.. Ah ! dans ce cabinet... de là je pourrai m'esquiver peut-être.

(Il se sauve dans le cabinet qui est à gauche.)

SCÈNE VIII.

VICTOR, *caché ;* ANATOLE, HENRIETTE.

ANATOLE.

Mon cher oncle...

HENRIETTE.

Mon père !.. où est-il ?

ANATOLE, *étonné.*

Tiens ! il a disparu... Comment ne se trouve-t-il plus ici ?

HENRIETTE.

C'est bien étonnant !

ANATOLE.

Je viens de lui parler tout à l'heure... il m'a même accordé votre main...

SCÈNE IX.

Les Mêmes, SYMPHORIEN, *en costume de garde national, et tenant à la main un chapeau chinois.*

SYMPHORIEN, *accourant.*

Mademoiselle Henriette !... victoire !... victoire !..

Je le tiens enfin... le consentement de votre père... par écrit... Le voilà... il me l'a envoyé de Corbeil...

ANATOLE.

Qu'est-ce qu'il chante celui-là?.. Vous faites bien du bruit, chapeau chinois?..

SYMPHORIEN.

Ce n'est pas à vous que j'ai affaire, triangle!..

HENRIETTE.

Ah ça! comment arrangez-vous tout cela?.. Vous dites que mon père...

SYMPHORIEN.

Voyez plutôt sa lettre...

ANATOLE.

Mon oncle Taupinaud est ici... et c'est moi qu'il préfère...

HENRIETTE.

Je n'y comprends plus rien...

SYMPHORIEN.

J'espère, mademoiselle, que vous en croirez plutôt cette lettre que les paroles fantastiques d'un triangle aux abois.

HENRIETTE.

En effet, mon cousin, puisque vous avez vu mon père, pourquoi n'est-il pas ici? Serait-ce une ruse de votre part?..

ANATOLE.

Je jure sur l'honneur...

SYMPHORIEN.

Ne l'écoutez pas...

HENRIETTE.

Assurément!

ANATOLE.

Ah! c'est trop fort... je vois bien que je suis sacrifié... Allez, mademoiselle, c'est affreux... Me

préférer un garçon épicier... c'est ravaler votre dignité de femme...

SYMPHORIEN, *en colère.*

Méchant triangle !..

ANATOLE.

C'est un perfide qui vous trompe... et qui en conte à toutes les bonnes de la maison.

HENRIETTE.

Comment ! il serait vrai ?

SYMPHORIEN.

Quelle imposture !

ANATOLE.

Oui : je sais qu'il fait la cour à la petite blonde de l'entresol... à la grande brune du premier... et même à la négresse du troisième.

SYMPHORIEN.

Quel mensonge atroce !.. je ne lui ai parlé qu'une fois, à la négresse.

VICTOR, *passant la tête par la porte du cabinet, à part.*

Une négresse dans la maison !.. Bon ! j'ai là tout ce qu'il me faut...

ANATOLE.

Je m'en vais, ma cousine ; je vous laisse avec votre Symphorien... mais votre père saura tout.

AIR *du Siège de Corinthe.*

Redoutez sa juste colère ;
Dans peu je le ramène ici ;
J'ai parole de votre père :
Je dois être votre mari.

ENSEMBLE.

ANATOLE.

Redoutez sa juste colère ;
Dans peu je le ramène ici ;

J'ai parole de votre père,
Je dois être votre mari.
<center>HENRIETTE, SYMPHORIEN.</center>
Redoutons sa juste colère ;
Bientôt, il le ramène ici ;

Il a parole de $\begin{Bmatrix} \text{mon} \\ \text{son} \end{Bmatrix}$ père :

Il croit devenir $\begin{Bmatrix} \text{son} \\ \text{vot'} \end{Bmatrix}$ mari.

<center>(Anatole sort furieux.)</center>
<center>SCÈNE X.</center>
<center>HENRIETTE, SYMPHORIEN.</center>
<center>SYMPHORIEN.</center>
Il a bien fait de partir... je sens que j'allais le coiffer de mon chapeau chinois... Je rencontrerai donc toujours ce triangle sur votre carré... ça me déplaît infiniment.
<center>HENRIETTE.</center>
C'est mal à lui s'il n'a pas vu mon père...
<center>SYMPHORIEN.</center>
Tenez, mademoiselle, marions-nous tout de suite... car cet être-là me donne des crispations chaque fois que je l'aperçois.
<center>AIR : *Restez, restez, troupe jolie.*</center>
P't-êtr' que d'main j' s'rai de la mobile,
J' défendrai bien la nation ;
Mais, auprès de vous, dans la ville,
Je dois craindre une invasion. (*Bis.*)
Je laiss' des enn'mis en arrière ;
Car pour les amans, les maris,
Ils n' sont pas tous à la frontière,
Y a d' fameux Cosaqu's à Paris.

Ah ! dam ! c'est que mon amour est vrai... (*Apercevant le chapeau de Victor, resté sur une chaise.*) Que vois-je ?.. un chapeau, à présent... et à la mode,

encore... (*Lisant dans la coiffe.*) « Victor! » Henriette! quel est ce M. Victor?

HENRIETTE.
Je ne le connais pas plus que vous.

SYMPHORIEN.
Ce chapeau n'est pourtant pas venu ici tout seul!

HENRIETTE.
Mon Dieu! que vous êtes soupçonneux!

SYMPHORIEN.
Eh bien! oui, je suis jaloux comme un rhinocéros...

HENRIETTE.
Air du *Philtre champenois.*
Dieu! quel affreux caractère!
SYMPHORIEN.
Vit-on femme plus légère?
HENRIETTE.
Symphorien, dès ce jour,
Ne me parlez plus d'amour.
SYMPHORIEN.
Si j'ai de la jalousie,
C'est que vous êtes jolie.
HENRIETTE.
Je déteste les jaloux;
Plus d' mariage entre nous.
J' sacrifie un autre qui m'aime,
Et cependant c'est mon cousin.
SYMPHORIEN.
Tâchez d' vous justifier de même,
Quant à ce chapeau clandestin.
HENRIETTE.
Ah! votre injustice est extrême.
Faut-il vous troubler le cerveau (*bis*)
...Et perdr' la têt' pour un chapeau!

ENSEMBLE.
HENRIETTE.

Dieux ! quel affreux caractère !
Il m'accus' d'être légère...
Symphorien, dès ce jour,
Ne me parlez plus d'amour.
C'est par trop de jalousie,
A la fin cela m'ennuie.
N' croyez pas êtr' mon époux,
Plus d' mariage entre nous.

SYMPHORIEN.

Ah ! j'étouffe de colère !
Vit-on femme plus légère ?
Vous deviez en ce jour
Récompenser mon amour.
Si j'ai de la jalousie,
C'est que vous êtes jolie.
Henriett', que dites-vous ?
Plus d' mariage entre nous ?

(*Parlé.*)

Nous qui aurions été si heureux dans notre ménage... Je vous voyais déjà dans votre comptoir d'épicière... et moi, mari confiant... (*Victor éternue dans le cabinet.*) Dieu vous bénisse, mademoiselle...

HENRIETTE.

Je n'ai pas éternué.

SYMPHORIEN.

Qui donc a éternué pour vous ?

HENRIETTE, *désignant le cabinet.*

C'est parti de là...

SYMPHORIEN.

Ah ! j'y suis... ce chapeau !... j'ai un nouveau rival... il est là... quelle volée de coups de poing !...
(*Il se dirige vers le cabinet; Victor en sort au*

même instant sous les traits et le costume d'une jeune négresse. — Reculant étonné.) Qu'est-ce que c'est que ça?..

HENRIETTE.

C'est la négresse dont Anatole vient de me parler.

VICTOR, *à part.*

Elle ne se doute pas que j'ai pris ses habits. (*Haut à Symphorien.*) Boujour, petit blanc bien doux..... Moi l'y être au rendez-vous.

HENRIETTE.

Qu'entends-je?... comment! monsieur Symphorien, vous donnez des rendez-vous jusque dans ma chambre?.. quelle horreur!..

SYMPHORIEN.

Par exemple! voilà une fameuse effrontée!..

HENRIETTE, *piquée.*

Faites donc l'étonné!... Votre conduite est infâme!.. et je vous épouserais après cela?.. Non, non, restez avec mademoiselle... moi, je vais retrouver mon cousin. Ne me suivez pas, je vous le défends.

(*Elle sort en lui fermant la porte au nez.*)

SCÈNE XI.
VICTOR, SYMPHORIEN.

SYMPHORIEN.

Elle va rejoindre son cousin... elle se sauve sans écouter une seule parole... et vous, mademoiselle, comment osez-vous inventer des choses semblables?

VICTOR.

Vous en vouloir à pauvre négresse... vous pas comprendre que amour être plus fort que tout.... Si vous étiez moins beau... avoir yeux moins tendres, et pas si joli p'tit nez... moi aimer moins vou et pas cacher ici pour vous voir.

SYMPHORIEN, *à part.*

Mais elle est très-aimable, cette négresse... il y

aurait vraiment de quoi vous monter la tête.... Mon infidèle mériterait bien.... (*Haut, s'approchant de Victor.*) Mademoiselle, en vérité je ne comprends pas... je ne vous ai rencontrée qu'une fois dans l'escalier... j'ignore même votre nom...

VICTOR, *tendrement.*

Ourika !..

SYMPHORIEN.

Bourika ?.. c'est un très-joli nom !.. (*A part.*) Voilà une négresse d'un bien beau noir !

VICTOR, *à part.*

Je le crois bien ! une négresse à la cire anglaise...

SYMPHORIEN.

Y a-t-il long-temps que vous êtes en France, mademoiselle Bourika?

VICTOR.

Six mois... moi avoir vu beaucoup pays... moi née en Afrique, à Angola...

SYMPHORIEN.

Angola ? ah ! je sais, le pays des chats.

VICTOR.

Parens à moi m'aimer beaucoup et donner moi en échange à négrier pour petits couteaux et petites fourchettes !..

SYMPHORIEN.

Voilà une aventure piquante !

VICTOR.

Nous étions deux cents sur vaisseau..... Capitaine négrier distinguer moi... et mettre moi à part... Moi l'adorer tout de suite.... mais lui gagner jalousie..... Il me surprit avec maître canonnier, joli petit blanc de six pieds deux pouces, un jour que nous causions ensemble sur mât de perroquet..... Canonnier se fâcha à son tour, parce que je parlais à pilotin dans l'entrepont..... Pilotin me fit une scène, parce

que j'écoutais un jeune mousse sur le gaillard d'arrière...

SYMPHORIEN, *à part.*

Quelle gaillarde!..... elle a donc connu tout l'équipage?

VICTOR.

Arrivée à la Martinique, on vendit moi à un planteur de cannes à sucre, qui céda moi à un récolteur de café, qui donna moi à un marchand de coton..... Tous petits blancs plus aimables les uns que les autres...

SYMPHORIEN.

Mais, à mon compte, en voilà déjà une jolie pacotille...

VICTOR.

Ça ne fait que six blancs..... moi n'aimer pas gens de couleur....... et être heureuse pour ça d'être en France...

SYMPHORIEN.

Ah! parbleu! à Paris, il n'en manque pas, des petits blancs... le dernier recensement en fournit huit cent vingt-quatre mille..... sans compter les étrangers.

VICTOR.

Nous être aussi aimables que vos blanches d'Europe...

AIR *allemand* (de l'Amphigouri).

Négresse a bon cœur,
 Gaîté, douceur;
 Négresse
 A de la gentillesse.
 A petit blanc
 Tendre et galant
Elle plaît d'abord en chantant;

Quand elle danse, il faut la voir,
 Voluptueuse et légère,
Comme la souple bayadère,
Quel feu brille dans son œil noir !

REPRISE.

Négresse a bon cœur, etc.

SYMPHORIEN, *à part.*

Ma foi, je n'y tiens plus... cette fille d'Afrique est séduisante. (*Haut.*) Charmante Bourika !... je veux être votre petit blanc pour la vie... et puisqu'une ingrate m'abandonne... laissez-moi presser sur mon cœur cette taille du Nouveau-Monde... et couvrir de baisers cette jolie main blanche... Que je suis bête !.. cette jolie main noire !

VICTOR, *à part.*

Est-ce qu'il va long-temps m'ennuyer comme ça ?

SYMPHORIEN.

Il ne faut pas rougir pour ça, belle Bourika... J'ai voltigé de la blonde à la brune... et même à la rousse... je veux en voir de toutes les couleurs.

VICTOR, *à part.*

Il devient stupide !

SYMPHORIEN, *avec transport.*

Délicieuse Bourika ! il faut que je vous embrasse...

VICTOR, *cherchant à fuir.*

Moi pas vouloir !

SYMPHORIEN.

(Il l'embrasse de force, et se noircit toute la figure.) Enlevée !.. tu es à moi... tu peux te flatter d'avoir un joli petit blanc... (*Il va se regarder avec complaisance dans la glace.*) Que vois-je? elle déteint !..

VICTOR, *à part.*

Je suis découvert.

SYMPHORIEN.
Serait-ce une mystification ?
VICTOR, *à part.*
Il est temps de filer.
SYMPHORIEN, *le retenant.*
Vous ne sortirez pas.
VICTOR, *d'une voix naturelle.*
Voulez-vous bien me lâcher !..
SYMPHORIEN.
Ah ! je comprends... cette voix... cette taille... c'est une négresse mâle... c'est un rival !
VICTOR.
Vous vous trompez... je suis celui qu'on poursuit pour la garde nationale.
SYMPHORIEN.
Et vous vous trouvez dans cette chambre,.. chez ma future ! Mais je cours me venger... je vous enferme à double tour.

AIR *de Wallace.*

De ce pas, je vais faire
Ma déclaration
Devant le commissaire.

VICTOR.

Écoutez la raison.
Moi, séduire votre maîtresse,
Mon cher, vous êtes dans l'erreur...

ENSEMBLE.

SYMPHORIEN.

Il se déguisait en négresse...
Voyez un peu quelle noirceur !
De ce pas, je vais faire
Ma déclaration :
Devant le commissaire
Vous m'en rendrez raison.

VICTOR, *à part.*
De ce pas il va faire
Sa déclaration
Devant le commissaire.
(*Haut.*)
Ecoutez la raison.
(Symphorien sort en fermant la porte.)

SCÈNE XII.
VICTOR, *seul.*

Comment ! il m'enferme ?.. il est décidé que je ne pourrai pas sortir d'ici.... Je ne sais plus quel moyen employer.... Et personne ne viendra à mon aide !.... (*On entend un ramoneur chanter sur les toits.*) Un ramoneur !.... c'est un secours d'en-haut..... il m'inspire... Reprenons vite mes vêtemens d'homme... le trajet n'est pas long... Grand Dieu ! protége-moi... et fais que je ne couche pas ce soir à l'hôtel Bazancourt !
(Il grimpe dans la cheminée et disparaît.)

SCÈNE XIII.
SYMPHORIEN, LE COMMISSAIRE *et deux* GARDES MUNICIPAUX.

SYMPHORIEN
Venez, monsieur le commissaire, il est ici.

LE COMMISSAIRE.
Gardes, placez-vous à cette porte....., procédons à son arrestation...(*Il regarde autour de lui.*) Mais où est-il donc ?.. je ne l'aperçois pas...

SYMPHORIEN.
C'est singulier ! je l'ai enfermé ici sous clef, tout-à-l'heure.

LE COMMISSAIRE.
Il s'est peut-être échappé par cette fenêtre.

SYMPHORIEN.
Impossible ! on le guettait par là.

LE COMMISSAIRE.

Cherchons partout.... (*A un garde.*) Dupoignet visitez ce cabinet..... procédez avec le plus grand ordre.... mettez tout sens dessus dessous, s'il le faut.... Où diable peut-il être?

DUPOIGNET, *sortant du cabinet.*

Monsieur le commissaire, il n'y a personne.

SYMPHORIEN, *d'un air vexé.*

Allons, il s'est sauvé!.. Dieu! que c'est fâcheux! moi qui voulais annoncer cette bonne prise à mon bourgeois avant son départ pour la revue.

SCÈNE XIV.
LES MÊMES, VINCENT.

VINCENT.

Que se passe-t-il donc ici?.. un commissaire... des gardes municipaux?..

LE COMMISSAIRE.

Parbleu! c'est votre réfractaire que nous cherchons.

VINCENT.

Eh quoi! il aurait eu l'audace de venir se réfugier dans la maison de son sergent-major... comme Coriolan chez les Volsques... Le tenez-vous enfin?

LE COMMISSAIRE.

Pas encore! il était caché dans cette chambre... et j'ignore comment il ne s'y trouve plus.... nous avons fait des perquisitions partout...

VINCENT.

J'y pense!.. il a peut-être passé par la cheminée... (*Il se penche pour regarder, et reçoit de la suie sur le visage et dans les yeux.*) J'y vois clair maintenant... il doit être là-haut.... Cela n'arriverait pas si on avait des cheminées *capnofuges.*)

VICTOR, *chantant dans la cheminée.*
C'est madame la baronne
Qui veut bien que l'on ramone;
Mais son mari ne veut pas.
 Tra la la!
La chemina du haut en bas.
A boire! à boire!

LE COMMISSAIRE.
C'est un ramoneur!

VINCENT.
C'est celui que j'ai fait venir ce matin...

VICTOR, *dans la cheminée, continuant à chanter.*
En passant par la Bourgogne,
J'ai rencontré un p'tit bonhomme
Qui mangeait du pain, des pommes,
 Et buvait du ratafiat.
 Tra la la!
La chemina du haut en bas!
A boire! à boire!
(Il sort de la cheminée sous le costume complet d'un ramoneur.)

VINCENT, *à Victor.*
Dis-moi, Savoyard, n'as-tu pas vu un homme se sauver sur les toits?..

VICTOR, *avec l'accent auvergnat.*
J'ai vu deux chats et un piarrot.

VINCENT.
Je suis sûr qu'il a reçu de l'argent pour se taire.

LE COMMISSAIRE.
Il faut le prendre d'abord par la douceur... Payez-lui son ramonage...

VINCENT.
Tiens, voilà quarante sous.

VICTOR.
Grand merci, mon général!

VINCENT.
Mon général? La suie est pour toi...

VICTOR.
Je me recommande à vous pour l'hiver... Je demeure rue Guérin-Boisseau... vous demanderez Joset... N'allez pas vous tromper... nous sommes vingt-quatre dans la chambrée... C'est moi qui couche sur des ficelles, et qui mange de la panade... parce que je n'ai pas un bon estomac. Mais, bonjour, messieurs... faut que j'aille travailler... si je ne rapporte pas ce soir cinquante sous, mon frère aîné me battra.

LE COMMISSAIRE.
Monsieur Vincent, vous devriez compléter cette somme... c'est utile.

VINCENT.
Vous croyez?
(Il donne encore de l'argent en faisant la grimace. Victor se dispose à sortir, son sac et sa peau de lapin sur le dos.)

LE COMMISSAIRE, *le retenant.*
Attends... Y a-t-il long-temps que tu es à Paris?

VICTOR.
Trois ans. Je suis natif d'Issoire, près Clermont.

VINCENT.
Je comprends! c'est un Savoyard d'Auvergne...

VICTOR.
Nous sommes vingt-deux enfans... sans compter les filles. On n'est pas heureux dans notre pays... nous mangeons des châtaignes toute la semaine... le dimanche, nous en mangeons encore... les jours de fête seulement, nous en mangeons davantage... Notre papa, quand nous avons six ans, nous en remplit notre sac, nous donne sa bénédiction... et nous met à la porte... Mais j' m'en vas...

LE COMMISSAIRE.

Reste là un instant.

VICTOR.

J' peux pas... faut que j' m'en aille ; car, passé novembre, j' fais plus rien... En hiver, nous d'mandons des sous... nous chauffons nos petites mains contre les marchands de marrons, et quand on brûle de vieilles paillasses dans les rues.

LE COMMISSAIRE.

Cet enfant m'intéresse !.. je n'ai pas de monnaie sur moi, sans cela... Monsieur Vincent, ayez la bonté de lui donner quelque chose pour moi.

VINCENT, *à part, et donnant.*

Ça commence à devenir fastidieux !

LE COMMISSAIRE, *à Victor.*

Et l'été, est-il bon pour vous autres ?

VICTOR.

Comme ça, nous ne ramonons pas beaucoup... Celui qui a amassé quelque chose... il loue une marmotte ou une tortue... Moi, j'avais un petit singe... Pauvre Jean Bonhomme !.. il savait balayer, cirer les bottes... il ôtait son chapeau à cornes... montrait son passeport, et tirait par la redingote ceux qui le regardaient... Ces animaux-là, il faut les prendre jeunes... on les instruit p'tit à p'tit, à coups de manche à balai...

LE COMMISSAIRE.

Pourquoi ne l'as-tu plus ?

VICTOR.

Un jour je le faisais grimper aux fenêtres pour demander des sous... Moi, je jouais en bas de la vielle. Jean Bonhomme monte au cinquième, en se tenant aux jalousies. Il y avait à la croisée un beau monsieur avec une dame. Jean Bonhomme ôte son petit chapeau, lui fait voir son passeport, et tend sa

main noire... Le monsieur ne veut rien donner... Je tire alors Jean Bonhomme par la ficelle pour qu'il demande toujours. Le monsieur le repousse... (*avec sensibilité*) et il tombe du cinquième sur le pavé. Je le prends dans mes bras... je le réchauffe dans ma veste. Jean Bonhomme ne remuait plus.. il était mort... son petit crâne, il était tout fendu... J'avais perdu mon ami, mon gagne-pain... Avec lui, j'amassais de l'argent, que j'envoyais au pays, à papa et à maman. (Il pleure.)

LE COMMISSAIRE, *ému*.

Avec son singe, il m'attendrit presque.

VINCENT.

Je me surprends une larme dans l'œil.

LE COMMISSAIRE.

Pourquoi ai-je oublié ma bourse ?... Monsieur Vincent, au nom de l'humanité, faites encore quelque chose pour lui.

VINCENT, *donnant*.

Mais je ne fais que ca !

DUPOIGNET, *pleurant*.

Je n'y tiens plus !... tant pis !... Allons, voici un sou... je me passerai de tabac aujourd'hui.

VICTOR, *à part*.

Dieu ! j'ai attendri un garde municipal !

LE COMMISSAIRE.

Maintenant tu peux te retirer... à moins que M. Vincent ne veuille encore te donner quelque chose ?

VINCENT, *à part*.

Il est sans gêne, le commissaire !

VICTOR, *s'en allant, à part*.

Je suis sauvé, enfin !

SCÈNE XV.

Les Mêmes, LE PORTIER, *amenant le véritable ramoneur sous les habits de Victor.*

victor, *à part, apercevant le ramoneur.*
Mon ramoneur ! je suis perdu.

LE PORTIER.
Monsieur le commissaire, voilà le gaillard que nous cherchons ; il s'est noirci la figure...

LE COMMISSAIRE, *au ramoneur.*
C'est donc vous, monsieur Victor ?

LE RAMONEUR, *pleurant.*
Ah ! ah ! ah !

LE COMMISSAIRE.
Il n'est plus temps de feindre !

LE RAMONEUR, *pleurant.*
Ah ! ah ! ah !

VINCENT.
Nous ne nous laissons pas prendre à ces belles paroles...

SCÈNE XVI.

Les Mêmes, HENRIETTE, ANATOLE.

HENRIETTE.
Pourquoi tout ce monde dans ma chambre ?

ANATOLE.
Qu'est-ce que tout cela signifie ?

LE COMMISSAIRE, *au ramoneur.*
Allons, monsieur, en prison.

LE RAMONEUR, *montrant Victor.*
C'est pas moi, c'est monsieur qui a changé d'habits avec moi.

VICTOR, *à part.*
Je suis pincé !

LE COMMISSAIRE.
Ah ! c'est donc vous, monsieur Victor, qui êtes

venu jeter le trouble et la perturbation dans cette maison ? (*Mouvement de surprise générale.*)

VICTOR.

Eh bien! oui, à quoi me servirait de feindre davantage?.. Mademoiselle Henriette, pardonnez-moi d'avoir disposé de votre appartement. (*Imitant le vieux.*) Monsieur le commissaire, c'est moi qui ai eu l'honneur de recevoir un magistrat intègre... passez-moi le mot... monsieur Symphorien, c'est moi qui étais la négresse.

HENRIETTE.

Symphorien n'était donc pas infidèle ?

VICTOR.

Et toi, mon neveu... c'est moi qui t'ai donné ma fille Henriette en mariage.

ANATOLE.

Allez au diable !

SYMPHORIEN.

J'espère maintenant, mademoiselle, que vous ne refuserez pas de m'épouser... vous voyez que la lettre de votre père avait raison.

LE COMMISSAIRE, *à Victor*.

En attendant, vous allez toujours nous suivre en prison.

VICTOR.

Cheminez, messieurs, cheminez, je vous suis.

UN CRIEUR, *dans la rue*.

« Extrait du *Moniteur !* (*Tous s'arrêtent et écoutent.*) 1ᵉʳ mai, ordonnance royale... amnistie pleine et entière pour tous les délits de la garde nationale. »

VICTOR.

Voilà mon affaire! vive l'ordre de choses actuel!..

VINCENT.

Cela n'empêche pas que demain je vous enverrai un nouveau billet de garde.

VICTOR.

Je n'irai pas.

VINCENT.

Vingt-quatre heures de prison !

VICTOR.

Je m'en moque !

VINCENT.

Quinze jours !

VICTOR.

Tant que vous voudrez ! je me fie à la prochaine amnistie du 1er mai 1833.

CHOEUR.

Air *du Hussard de Felsheim.*

Il doit ici sa délivrance
A son adresse, à son talent d'acteur,
Et, par sa joyeuse science,
Des lois il brave la rigueur.

VICTOR, *au public.*

Air *de la Colonne.*

J' suis comédien, vous avez l'ame bonne,
Ah ! pardonnez un tour de mon métier !
Vous êt's Français... sur l'air de la Colonne,
Messieurs, je viens vous supplier :
Je prétends me justifier.
Mon sergent-major encor me garde
D' nouveaux billets que je peux éviter.
Puisque je n' veux pas la monter,
Ne m' fait's pas descendre la garde. (*Bis.*)

REPRISE DU CHOEUR.

Il doit ici sa délivrance, etc.

FIN.

www.ingramcontent.com/pod-product-compliance
Lightning Source LLC
Chambersburg PA
CBHW030116230526
45469CB00005B/1666